編者序

　　自 2016 年起，朱雀文化一直經營習字帖專書。6 年來，我們一共出版了 10 本，雖然沒有過多的宣傳、縱使沒有如食譜書、旅遊書那樣大受青睞，但銷量一直很穩定，在出版這類書籍的路上，我們總是戰戰兢兢，期待把最正確、最好的習字帖專書，呈現在讀者面前。

　　這次，我們準備做一個大膽的試驗，將習字帖的讀者擴大，以國家教育研究院邀請學者專家，歷時 6 年進行研發，所設計的「臺灣華語文能力基準（Taiwan Benchmarks for the Chinese Language，簡稱 TBCL）」為基準，將其中的三等七級 3,100 個漢字字表編輯成冊，附上漢語拼音、筆順及日文解釋，最重要的是每個字加上了筆順練習 QR Code 影片，希望對中文字有興趣的外國人，可以輕鬆學寫字。

　　這一本中日文版的依照三等七級出版，第一～第三級為基礎版，分別有 246 字、258 字及 297 字；第四～第五級為進階版，分別有 499 字及 600 字；第六～第七級為精熟版，各分別有 600 字。這次特別分級出版，讓讀者可以循序漸進地學習之外，也不會因為書本的厚度過厚，而導致不好書寫。

　　進階版的字較基礎版略深，每一本也依筆畫順序而列，讀者可以由淺入深，慢慢練習，是一窺中文繁體字之美的最佳範本。希望本書的出版，有助於非以華語為母語人士學習，相信每日 3 ～ 5 字的學習，能讓您靜心之餘，也品出習字的快樂。

療癒人心悅讀社

如何使用本書 *How to use*

本書獨特的設計，讀者使用上非常便利。本書的使用方式如下，讀者可以先行閱讀，讓學習事半功倍。

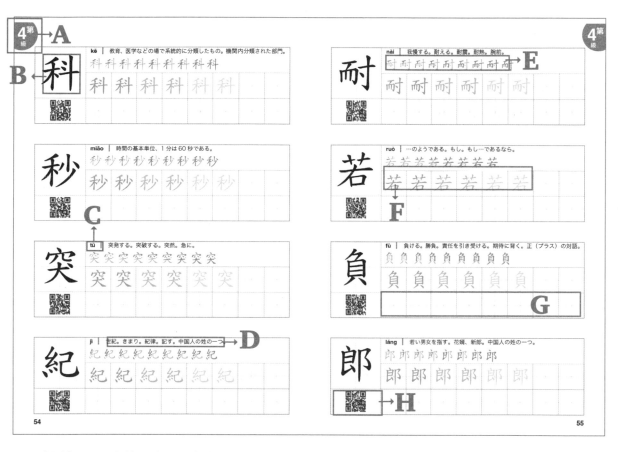

A. **級數**：明確的分級，讀者可以了解此冊的級數。

B. **中文字**：每一個中文字的字體。

C. **漢語拼音**：可以知道如何發音，自己試著練看看。

D. **日文解釋**：該字的日文解釋，非以華語為母語人士可以了解這字的意思；而當然熟悉中文者，也可以學習日語。

E. **筆順**：此字的寫法，可以多看幾次，用手指先行練習，熟悉此字寫法。

F. **描紅**：依照筆順一個字一個字描紅，描紅會逐漸變淡，讓練習更有挑戰。

G. **練習**：描紅結束後，可以自己練習寫寫看，加深印象。

H. **QR Code**：可以手機掃描 QR Code 觀看影片，了解筆順書寫，更能加深印象。

目錄 *content*

字

有趣的
中文

有趣的中文字

在《華語文書寫能力習字本中日文版》基礎級 1～3 冊中，在「練字的基本功」的單元裡，讀者們學習到練習寫字前的準備、基礎筆畫及筆順基本原則，透過一筆一畫的學習，開始領略寫字的樂趣，此單元特別說明中文字的結構，透過一些有趣的方式，更了解中文字。

中國的文字，起源很早。早在三、四千年前就有「甲骨文」的出現，是目前發現的最早的中國文字。中國文字的形體筆畫，經過許多朝代的改變，從甲骨文、金文、篆文、隸書……，一直演變到「楷書」，才算穩定下來。

也因為時代的變遷，中國文字每個朝代都有增添，不斷地創造出新的字。想一想，這些新字的製作是根據什麼原則？如果我們懂得這些造字的原則，那麼我們認字就變得很容易了。

因此，想要認識中文，得先識字；要識字，從了解文字的創造入手最容易。

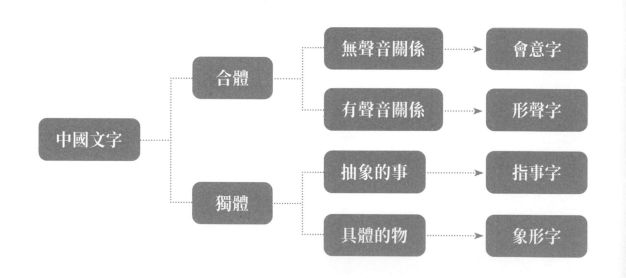

◆ **認識獨體字、合體字**

想要了解中文字，先簡單地介紹何謂「獨體字」、什麼叫「合體字」。

粗略地來分析繁體中文字結構可分為「獨體字」和「合體字」兩種。

如果一個象形文字就能構成的文字，例如：手、大、力等，就叫做「獨體字」；而合體字，就是兩個以上的象形文字合組而成的國字，如：「打」、「信」、「張」等。

常見獨體字	八、二、兒、川、心、六、人、工、入、上、下、正、丁、月、幾、己、韭、人、山、手、毛、水、土、本、甘、口、人、日、土、王、月、馬、車、貝、火、石、目、田、蟲、米、雨等。
常見合體字	伐、取、休、河、張、球、分、彎、思、台、需、架、旦、墨、弊、型、些、墅、想、照、河、揮、模、聯、明、對、刻、微、膨、概、轍、候等。

◆ 用圖表達具體意義的「象形」字

中文字的起源和其他古老的文字一樣,都是以圖畫文字為開始,從早期的甲骨文就可一窺一二,甲骨文中保留了這些文字外貌的形象,這些文字是依照物體形狀彎彎曲曲地描繪出來,這些「像」物體「形」狀的文字,叫「象形字」,是文字最早的起源。

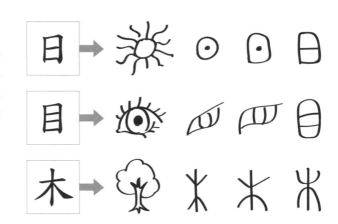

◆ 表達抽象意義的「指事」字

「象形字」多了之後,人們發現有一些字,無法用具體的形象畫出來,例如「上」、「下」、「左」、「右」等,因此就將一些簡單的抽象符號,加在原本的象形文字上,而造出新的字,來表達一個新的意思。這種造字的方式,叫做「指事」字。

上 古字的上字是「 ⌣ 」,在「 ⌣ 」上面加上一畫,表示上面的意思。

下 古字的下字是「 ⌢ 」,在「 ⌢ 」下面加上一畫,表示下面的意思。

本 「本」字的本意是樹根的意思。因此在象形字「木」字下端加上一個指示的符號,用來表達是「根」所在的部位。

末 如果要表達樹梢部位,就在象形字「木」字的上部加一個指示的符號,就成為「末」字。

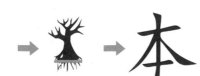

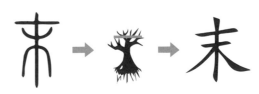

◆ 結合象形符號的「會意」字

有了「象形」字及「指事」字之後，古人發現文字還是不夠用，因此，再把兩個或兩個以上的象形字結合在一起，而創了新的意思，叫做「會意」字。會意是為了補救象形和指事的侷限而創造出來的造字方法，和象形、指事相比，會意字可以造出許多字，同時也可以表示很多抽象的意義。

例如：「森」字由三個「木」組成，一個「木」字表示一棵樹：兩個「木」字表示「林」；三個「木」字結合在一起，表示眾多的樹木。由此可見，從「木」到「林」到「森」，就可以表達出不同的抽象概念。

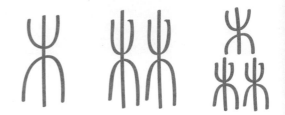

會意字可以用一樣的象形字做出新的字，例如林、比（並列式）；哥、多（重疊式）；森、晶（品字式）等；也可以用不同的象形字做出新的字，像是「明」字由「日」和「月」兩個字構成，日月照耀，有「光明」、「明亮」的意思。

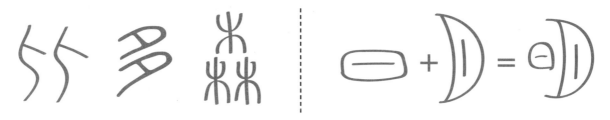

◆ 讓文字量大增的「形聲」字

在前面說的象形字、指事字、會意字，都是表「意思」的文字，文字本身沒有標音功能，當初造字時怎麼唸就怎麼發音；然後文化越來越悠久，文字量相對需求就越大，於是將已約定俗成的單音節字做為「聲符」，將表達意義的「意符」合在一起，產生出新的音意合成字，「聲符」代表發音的部分、「意符」即形旁，就是所的「形聲」字。「形聲」字的出現，大量解決了意的表達及字的讀音，因為造字方法簡單，而且結構變化多，使得文字量大增，因此中文字有很多是形聲字。

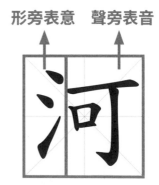

在國語日報出版的《有趣的中文字》中，就有幾個明顯的例子，作者陳正治寫到：「我們形容美好的淨水叫『清』；清字便是在青的旁邊加個水。形容美好的日子叫『晴』，『晴』字便是在青的旁邊加個日⋯⋯。」至於「『精』字本來的意思便是去掉粗皮的米。在青的旁邊加個眼睛的目便是『睛』字，睛是可以看到美好東西的眼球。青旁邊加個言，便是『請』，請是有禮貌的話。青旁邊加個心，便是『情』，情是由美好的心產生的。其他如菁、靖也都有『美好』的意思。」這些都是非常有趣的形聲字，透過這樣的學習，中文字更有趣了！

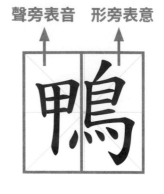

◆ 不好懂的轉注與假借

六書除了「象形」、「指事」、「會意」、「形聲」之外，還有「轉注」及「假借」字。象形、會意、指事、形聲是六書中基本的造字法，至於轉注和假借則是衍生出來的造字方法。

文字創造並不是只有一個人、一個時代，或是一個地區來創造，因為時空背景的不同，導致相同的意義卻有了不同的字，因此有了「轉注」的法則，來相互解釋彼此的意義。

舉例來說，「纏」字的意思是用繩索「繞」著物體；而「繞」字是用繩索「纏」著物體，因此「纏」和「繞」兩字意義相通，互為轉注字。

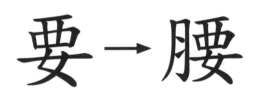

而「假借」字，就是古代的人碰到「有音無字」的事物，又需要以文字來表達時，就用其他的「同音字」或「近音字」來代替。像「雞」字，本意是指一種叫「雞」的鳥，「隹」為代表鳥類的意符，後來被假借為難易的「難」；又如「要」字，本指身體的腰部，像人的形狀，被借去用成「重要」的「要」，只好再造一個「腰」來取代「要」，因此「要」為假借字，「腰」為轉注字。

要 → 腰

中日文版
進階 級 4

乙 **yǐ** | 天干の２番め。第二位のもの。

乙
乙 乙 乙 乙 乙 乙 乙

丈 **zhàng** | 夫。長さの単位。測量する。

丈 丈 丈
丈 丈 丈 丈 丈 丈

丸 **wán** | 弾丸など小さくて丸いもの。

丸 丸 丸
丸 丸 丸 丸 丸 丸

士 **shì** | 知識人を示し。武士。兵士。学士。修士。

士 士 士
士 士 士 士 士 士

夕 xī | 夕方。夜、例えば《詩經・唐風・綢繆》の「今夕何夕」。

タタタ

タ タ タ タ タ タ

川 chuān | 川。流れ。

川川川

川 川 川 川 川 川

巾 jīn | タオル。マフラー。女性又は女性的なもの、例えば巾幗。

巾巾巾

巾 巾 巾 巾 巾 巾

之 zhī | あの人、彼などの３人称代名詞。人、物、事を指し示し。

之之之

之 之 之 之 之 之

互

hù | 互いに。交換する。

互互互互

互 互 互 互 互 互

井

jǐng | 井戸。中国人の姓の一つ。秩序立っている。

井井井井

井 井 井 井 井 井

仁

rén | 儒教の仁愛。仁慈。果実の核。

仁仁仁仁

仁 仁 仁 仁 仁 仁

仍

réng | やはり。なお。まだ。しきりに。

仍仍仍仍

仍 仍 仍 仍 仍 仍

匹 pǐ｜匹敵する。馬などの数を数える量詞。ぴったりである。

匹匹匹匹
匹 匹 匹 匹 匹 匹

升 shēng｜温度などが上がる。のぼる。昇進させる。リットル。

升升升升
升 升 升 升 升 升

孔 kǒng｜穴。とても。中国の思想家、孔子。中国人の姓の一つ。

孔孔孔孔
孔 孔 孔 孔 孔 孔

尤 yóu｜もっとも。恨む。過失。中国人の姓の一つ。

尤尤尤尤
尤 尤 尤 尤 尤 尤

尺

chǐ ｜ 長さの単位。定規。ものさし。

尺 尺 尺 尺

尺 尺 尺 尺 尺 尺

引

yǐn ｜ 事件などを起こす。結果などをもたらす。引用する。招く。

引 引 引 引

引 引 引 引 引 引

欠

qiàn ｜ あくびをする。足りない。不足する。欠ける。借金。

欠 欠 欠 欠

欠 欠 欠 欠 欠 欠

止

zhǐ ｜ 止める。禁止する。中止する。ふるまい。止まらない。

止 止 止 止

止 止 止 止 止 止

丙 bǐng ｜ 天干の３番め。第三位のもの。

丙丙丙丙丙

丙　丙　丙　丙　丙　丙

乎 hū ｜ か、やなどの疑問語気を示し、例えば「嗎」、「呢」。

乎乎乎乎乎

乎　乎　乎　乎　乎　乎

仔 zǐ ｜ 植物の種。詳しいこと。しげしげと。　　zǎi ｜ 息子。動物の子。

仔仔仔仔仔

仔　仔　仔　仔　仔　仔

仗 zhàng ｜ 人の力に頼る。戦争。柄の長い武器。

仗仗仗仗仗

仗　仗　仗　仗　仗　仗

令

lìng | 命令する。人に…させる。法令。季節。

令令令令令

兄

xiōng | 兄。自分より年上の男性の尊称。

兄兄兄兄兄

充

chōng | 満ちる、充電する。充分である。…のふりをする。

充充充充充充

冊

cè | 記念冊。第一冊。本、雑誌などの数量の単位。

冊冊冊冊冊

古 gǔ 「今」の対語、昔。古いもの。以前のもの。固執する。

古古古古古

古 古 古 古 古 古

史 shǐ 歴史。中国人の姓の一つ。

史史史史史

史 史 史 史 史 史

央 yāng 中央。願う。頼み込む。

央央央央央

央 央 央 央 央 央

扔 rēng 物を捨てる。石などを投げる。忘れてしまう。

扔扔扔扔扔

扔 扔 扔 扔 扔 扔

未 | wèi | 地支の8番め。まだ…していない。…したことはない。

未 未 未 未 未

未 未 未 未 未 未

永 | yǒng | 永遠に。久しい。長い時間にわたった。

永 永 永 永 永

永 永 永 永 永 永

犯 | fàn | 犯人。犯罪。罪を犯す。違法する。病気が起こる。

犯 犯 犯 犯 犯

犯 犯 犯 犯 犯 犯

甲 | jiǎ | 天干の1番め。第一位のもの。よろい。つめ。

甲 甲 甲 甲 甲

甲 甲 甲 甲 甲 甲

申

shēn | 説明する。申請する。叱責する。地支の９番め。

申申申申申

申 申 申 申 申 申

任

rèn | 信じる。任務。責任。職務に任命する。担当する。

任任任任任任

任 任 任 任 任 任

份

fèn | 部分。分量。年分。

份份份份份份

份 份 份 份 份 份

印

yìn | 印刷する。コピー。跡。判。印度（India）の音訳語。

印印印印印

印 印 印 印 印 印

危

wēi 危険する。危ないこと。危篤である。

危危危危危危

危　危　危　危　危　危

吉

jí 「凶」の対語。幸せ、好運。良いこと。めでたい。

吉吉吉吉吉吉

吉　吉　吉　吉　吉　吉

吐

tǔ 口に出す。実情などを打ち明ける。　**tù** 吐く。吐き出す。

吐吐吐吐吐吐

吐　吐　吐　吐　吐　吐

守

shǒu 「攻」の対語。守る。見守る。遵守する。待つ。

守守守守守守

守　守　守　守　守　守

尖

jiān 尖った先。目などが鋭い。最高水準の。

尖尖尖尖尖尖

尖 尖 尖 尖 尖 尖

州

zhōu 行政区画の一つ、例えばアメリカの「加州」（California）。

州 州 州 州 州 州

州 州 州 州 州 州

曲

qū 曲がっている。不正確である。正しくないこと。

曲曲曲曲曲曲

曲 曲 曲 曲 曲 曲

qǔ 音楽の曲、メロディー。中国の元曲。

江

jiāng Ｉ大きな川、例えば中国の「長江」。中国人の姓の一つ。

江江江江江江

江 江 江 江 江 江

池

chí | プール。池。中国人の姓の一つ。

池池池池池池

池 池 池 池 池 池

污

wū | 「汙」の異体字である。意味、発音が同じで、通用する漢字。

污污污污污污

污 污 污 污 污 污

汙

wū | 不潔である。汙職。汙染。汙いもの。

汙汙汙汙汙汙

汙 汙 汙 汙 汙 汙

竹

zhú | イネ科の植物。たけのこ。竹笛。

竹竹竹竹竹竹

竹 竹 竹 竹 竹 竹

yǔ | 鳥類の羽。バドミントン。

羽 羽 羽 羽 羽 羽

羽 羽 羽 羽 羽 羽

zhì | 到着する。一定の時点などまで。最も。…に至って。

至 至 至 至 至 至

至 至 至 至 至 至

shé | 動物の舌。言葉。

舌 舌 舌 舌 舌 舌

舌 舌 舌 舌 舌 舌

xuè | 血液。血脈。血縁。血統。献血する。

血 血 血 血 血 血

血 血 血 血 血 血

伸 shēn 伸びる。突き出す。長さを伸ばす。述べる。

伸伸伸伸伸伸伸

伸 伸 伸 伸 伸 伸

似 shì 似ている。…のようである。あたかも。

似似似似似似

似 似 似 似 似 似

免 miǎn 免除する。免税。仕事を辞めさせる。免職させる。無料。

免免免免免免免

免 免 免 免 免 免

兵 bīng 兵器。軍人。兵士。

兵兵兵兵兵兵兵

兵 兵 兵 兵 兵 兵

即 jí｜すなわち、つまり。すぐに。たとえ…としても。

即即即即即即即

即 即 即 即 即 即

吞 tūn｜飲み込む。占有する。我慢する。

吞吞吞吞吞吞吞

吞 吞 吞 吞 吞 吞

否 fǒu｜いえ。否定する。否認する。そうでなければ。…であるかどうか。

否否否否否否否

否 否 否 否 否 否

pǐ｜悪運。悪いこと。

吳 wú｜中国人の姓の一つ。中国の王朝名、例えば三国の呉。

吳吳吳吳吳吳吳

吳 吳 吳 吳 吳 吳

xī 吸い込む。吸収する。タバコを吸う。

吸吸吸吸吸吸

吸 吸 吸 吸 吸 吸

chuī 風が吹く。楽器を吹く。ほらを吹く。だめになる。

吹吹吹吹吹吹吹

吹 吹 吹 吹 吹 吹

dāi ぼんやりする。愚かになる。間抜け。

呆呆呆呆呆呆呆

呆 呆 呆 呆 呆 呆

kùn 困難。困窮。困っている。

困困困困困困困

困 困 困 困 困 困

圾 sè ┃ ごみ。

圾圾圾圾圾圾

圾 圾 圾 圾 圾 圾

壯 zhuàng ┃ 丈夫で力が強い。強大する。偉大な行為。

壯壯壯壯壯壯壯

壯 壯 壯 壯 壯 壯

孝 xiào ┃ 孝行する。孝養する。

孝孝孝孝孝孝孝

孝 孝 孝 孝 孝 孝

尾 wěi ┃ 尾。最後、末端。魚などの数を数える量詞。

尾尾尾尾尾尾尾

尾 尾 尾 尾 尾 尾

| 忍 | **rěn** | 我慢する。こらえる。忍者。 |

忍忍忍忍忍忍忍

忍　忍　忍　忍　忍　忍

| 志 | **zhì** | 志、抱負。意志。志願。 |

志志志志志志志

志　志　志　志　志　志

| 扮 | **bàn** | おしゃれをする。仮装する。役を演じる。 |

扮扮扮扮扮扮扮

扮　扮　扮　扮　扮　扮

| 技 | **jì** | 技術。演技。技能。 |

技技技技技技技

技　技　技　技　技　技

抓

zhuā 指でつかむ。チャンスをつかむ。逮捕する。心を引き付ける。

抓抓抓抓抓抓抓

抓 抓 抓 抓 抓 抓

投

tóu 投げる。投票する。配達する。

投投投投投投投

投 投 投 投 投 投

材

cái 才能。原料。材料。

材材材材材材材

材 材 材 材 材 材

束

shù 花束。くくる。束になっているもの。制限する。

束束束束束束束

束 束 束 束 束 束

沖

chōng | 衝突する。ぶつかる。熱湯を注ぐ。

沖沖沖沖沖沖沖

沖 沖 沖 沖 沖 沖

牠

tā | 牛などの動物を示す３人称。

牠牠牠牠牠牠牠

牠 牠 牠 牠 牠 牠

狂

kuáng | 気が狂っている。ある事に非常に夢中する。激しくひどい。

狂狂狂狂狂狂狂

狂 狂 狂 狂 狂 狂

私

sī | 個人の、自分の。非合法である。プライベート。

私私私私私私私

私 私 私 私 私 私

系	**xì** 大学の学科。系統。太陽系。

系系系系系系系

系　系　系　系　系　系

育	**yù** 教育。育てる。育児する。

育育育育育育育育

育　育　育　育　育　育

角	**jiǎo** 動物の角。数学の角度。隅。コーナー。

角角角角角角角

角　角　角　角　角　角

貝	**bèi** 貝殻。蛤、法螺貝などの軟体動物の外側を包む殻。宝物。

貝貝貝貝貝貝貝

貝　貝　貝　貝　貝　貝

辛 xīn | 天干の8番め。味がつらい。辛く苦しい。中国人の姓の一つ。

辛 辛 辛 辛 辛 辛 辛

辛 辛 辛 辛 辛 辛

並 bìng | 並べる。共に。そして。全く…ではない。

並 並 並 並 並 並 並 並

並 並 並 並 並 並

乖 guāi | 賢い、大人しい。情理に背く。

乖 乖 乖 乖 乖 乖 乖 乖

乖 乖 乖 乖 乖 乖

乳 rǔ | 豆乳。生まれたての。乳房。ちち。

乳 乳 乳 乳 乳 乳 乳 乳

乳 乳 乳 乳 乳 乳

亞

yà | 第２番目の。アジアの略称。

亞 亞 亞 亞 亞 亞 亞 亞

亞 亞 亞 亞 亞 亞

享

xiǎng | 幸せなどを楽しむ。享受する。

享 享 享 享 享 享 享 享

享 享 享 享 享 享

佳

jiā | 良いこと。立派なこと。優れていること。佳人。佳節。

佳 佳 佳 佳 佳 佳 佳 佳

佳 佳 佳 佳 佳 佳

使

shǐ | 使用する。もしかしたら。…させる。大使館。

使 使 使 使 使 使 使 使

使 使 使 使 使 使

兔 tù | 動物の名。うさぎ。

兔兔兔兔兔兔兔兔

兔　兔　兔　兔　兔　兔

典 diǎn | 法則。辞書。儀式。

典典典典典典典典

典　典　典　典　典　典

制 zhì | 制度。計画を制定する。抑制する。体制。システム。

制制制制制制制制

制　制　制　制　制　制

刺 cì | 刺す。突き刺す。暗殺する。刺激する。尖った先端の部分。

刺刺刺刺刺刺刺刺

刺　刺　刺　刺　刺　刺

呼 hū｜息を吐く。呼ぶ。叫ぶ。

呼呼呼呼呼呼呼呼

呼 呼 呼 呼 呼 呼

固 gù｜丈夫である。もちろん。もとから。固体。

固固固固固固固固

固 固 固 固 固 固

垃 lā｜ごみ。

垃垃垃垃垃垃垃垃

垃 垃 垃 垃 垃 垃

季 jì｜季節、シーズン。年月の区分。時期。

季季季季季季季季

季 季 季 季 季 季

岸　àn｜みずぎわ。なぎさ。海岸。いかめしい。

岸 岸 岸 岸 岸 岸 岸 岸

岸 岸 岸 岸 岸 岸

幸　xìng｜幸せである。幸福である。運がよい。そのさいわい。

幸 幸 幸 幸 幸 幸 幸 幸

幸 幸 幸 幸 幸 幸

底　dǐ｜年、月の末。物の下の部分や底面。物事のおおもと。

底 底 底 底 底 底 底 底

底 底 底 底 底 底

忽　hū｜突然、急に。人、事をおろそかにする。元の初代皇帝「忽必烈」。

忽 忽 忽 忽 忽 忽 忽 忽

忽 忽 忽 忽 忽 忽

抬 tái 頭、足、手などを上げる。商品の値段、物価をつり上げる。

抬抬抬抬抬抬抬抬

抬 抬 抬 抬 抬 抬

擡 tái 「抬」の異体字である。意味、発音が同じで、通用する漢字。

擡擡擡擡擡擡擡擡擡

擡 擡 擡 擡 擡 擡

抱 bào 志向。抱きかかえる。抱きしめる。文句を言う。

抱抱抱抱抱抱抱抱

抱 抱 抱 抱 抱 抱

拌 bàn 口喧嘩をする。小麦粉などを混ぜ合わせる。ミックスする。

拌拌拌拌拌拌拌拌

拌 拌 拌 拌 拌 拌

bá 引き抜く。虫歯などを抜く。選抜する。抜擢する。

拔 拔 拔 拔 拔 拔 拔 拔

拔 拔 拔 拔 拔 拔

zhāo 招待する。お客さんを招き入れる。社員などを募集する。

招 招 招 招 招 招 招 招

招 招 招 招 招 招

hūn たそがれ。ぼんやりしている。意識を失う。

昏 昏 昏 昏 昏 昏 昏 昏

昏 昏 昏 昏 昏 昏

zhěn 寝る時、頭と首を支えるもの。枕する。

枕 枕 枕 枕 枕 枕 枕 枕

枕 枕 枕 枕 枕 枕

欣

xīn | 喜び。楽しむ。草と木が盛んに生い茂ること。

欣 欣 欣 欣 欣 欣 欣 欣

欣 欣 欣 欣 欣 欣

武

wǔ | 武力。武器など軍事に関するもの。勇ましいこと。

武 武 武 武 武 武 武 武

武 武 武 武 武 武

治

zhì | 管理する。統治する。政治。治療する。

治 治 治 治 治 治 治 治

治 治 治 治 治 治

況

kuàng | ありさま、様子。まして、それに。中国人の姓の一つ。

況 況 況 況 況 況 況 況

況 況 況 況 況 況

泡 | pào | バブル、泡。泡に似たもの。漬ける。お茶を入れる。

泡泡泡泡泡泡泡泡

泡 泡 泡 泡 泡 泡

炎 | yán | とても暑い。炎症。ほのお。

炎炎炎炎炎炎炎炎

炎 炎 炎 炎 炎 炎

炒 | chǎo | 野菜などを炒める。わざわざある手段を利用して目的を達成する。

炒炒炒炒炒炒炒炒

炒 炒 炒 炒 炒 炒

爭 | zhēng | 争う。人と口喧嘩する。競争すること。紛争。

爭爭爭爭爭爭爭爭

爭 爭 爭 爭 爭 爭

狀

zhuàng 状態、様子。形。状況、事態。表彰状。

狀 狀 狀 狀 狀 狀 狀 狀

狀 狀 狀 狀 狀 狀

者

zhě 人や物事。「ある行為をする人」を表す。

者 者 者 者 者 者 者 者

者 者 者 者 者 者

肥

féi 肥満。太る。植物の下肥、堆肥など。不正の利益。

肥 肥 肥 肥 肥 肥 肥 肥

肥 肥 肥 肥 肥 肥

肯

kěn 許可する、同意する。認める。KFC コーポレーションの訳名「肯德基」。

肯 肯 肯 肯 肯 肯 肯 肯

肯 肯 肯 肯 肯 肯

俗

sú ｜ 一般の人。下品であること。風習、習俗。世の常。

俗俗俗俗俗俗俗俗俗

俗俗俗俗俗俗

則

zé ｜ 制度。規則。きまり。

則則則則則則則則則

則則則則則則

勇

yǒng ｜ 勇ましい。勇気がある。

勇勇勇勇勇勇勇勇勇

勇勇勇勇勇勇

卻

què ｜ 退却する。かえって、むしろ。

卻卻卻卻卻卻卻卻卻

卻卻卻卻卻卻

厚 **hòu** | 厚さ。友情が深い。味が濃い。人、動物に慈悲の心の深いこと。

厚厚厚厚厚厚厚厚厚

厚 厚 厚 厚 厚 厚

咬 **yǎo** | 歯で噛む。ねじなどが噛み合う。発音。

咬咬咬咬咬咬咬咬咬

咬 咬 咬 咬 咬 咬

型 **xíng** | 模型や見本。モールド。物の形。種類。血液型。

型型型型型型型型型

型 型 型 型 型 型

姨 **yí** | 母の姉妹。妻の姉妹。

姨姨姨姨姨姨姨姨姨

姨 姨 姨 姨 姨 姨

wá | 赤ちゃん。子供。美女。

娃 娃 娃 娃 娃 娃 娃 娃 娃

娃 娃 娃 娃 娃 娃

xuān | 説明する。発表する。宣伝する。広告。宣言。

宣 宣 宣 宣 宣 宣 宣 宣 宣

宣 宣 宣 宣 宣 宣

xiàng | 横町。路地。

巷 巷 巷 巷 巷 巷 巷 巷 巷

巷 巷 巷 巷 巷 巷

shuài | 最高司令官。軍隊の主将。ハンサムな人。中国人の姓の一つ。

帥 帥 帥 帥 帥 帥 帥 帥 帥

帥 帥 帥 帥 帥 帥

建 jiàn | 成立する。建てる。建築。アドバイス。

建 建 建 建 建 建 建 建
建 建 建 建 建 建

待 dài | 人、時間、返事などを待つ。招待する。滞在する。

待 待 待 待 待 待 待 待 待
待 待 待 待 待 待

律 lǜ | 法律、規則。さだめ。音楽のリズム。物事の調子が全部同じである。

律 律 律 律 律 律 律 律
律 律 律 律 律 律

持 chí | 物を持つ。保持する。対抗する。会議、歌合戦などの司会をする人。

持 持 持 持 持 持 持 持
持 持 持 持 持 持

指 zhǐ　手の指。物、方向、人などをさす。指示する。指名する。指導する。

指指指指指指指指指

指　指　指　指　指　指

按 àn　押さえる。手、指で押す。…どおりに。

按按按按按按按按按

按　按　按　按　按　按

挑 tiāo　選び出す。欠点を見つめる。担う。

挑挑挑挑挑挑挑挑挑

挑　挑　挑　挑　挑　挑

挖 wā　穴を掘る。真実などを掘り出す。他人に皮肉を言う。

挖挖挖挖挖挖挖挖挖

挖　挖　挖　挖　挖　挖

政 zhèng 政治。政府。財政。行政。

政 政 政 政 政 政 政 政 政

政 政 政 政 政 政

既 jì もう、すでに。…し。…した以上。

既 既 既 既 既 既 既 既 既

既 既 既 既 既 既

染 rǎn 染める。パーマする。汚染する。伝染病。

染 染 染 染 染 染 染 染 染

染 染 染 染 染 染

段 duàn 手段。劇、音楽会、時間などの一部分。文章などの一区切り。

段 段 段 段 段 段 段 段 段

段 段 段 段 段 段

毒　dú　｜　中毒。毒品。毒殺する。きつい。

毒 毒 毒 毒 毒 毒 毒 毒

毒 毒 毒 毒 毒 毒

泉　quán　｜　温泉。泉の水。

泉 泉 泉 泉 泉 泉 泉 泉 泉

泉 泉 泉 泉 泉 泉

洞　dòng　｜　穴。洞穴。物事の本質を見抜く。

洞 洞 洞 洞 洞 洞 洞 洞 洞

洞 洞 洞 洞 洞 洞

洲　zhōu　｜　地球上の大陸、例えばヨーロッパ大陸（歐洲）、アジア大陸（亞洲）。

洲 洲 洲 洲 洲 洲 洲 洲 洲

洲 洲 洲 洲 洲 洲

炸

zhà | 油で揚げる。爆裂する。爆弾。

炸 炸 炸 炸 炸 炸 炸 炸 炸

炸 炸 炸 炸 炸 炸

甚

shén | 非常に、とても。ひどい。

甚 甚 甚 甚 甚 甚 甚 甚 甚

甚 甚 甚 甚 甚 甚

省

shěng | 時間、力、お金などを節約する。省略する。減らす。

省 省 省 省 省 省 省 省 省

省 省 省 省 省 省

xǐng | 反省する。気が付く。

砍

kǎn | 刀で木、柴などを叩き切る。

砍 砍 砍 砍 砍 砍 砍 砍 砍

砍 砍 砍 砍 砍 砍

科 kē | 教育、医学などの場で系統的に分類したもの。機関内分類された部門。

科科科科科科科科科

科　科　科　科　科　科

秒 miǎo | 時間の基本単位、1 分は 60 秒である。

秒秒秒秒秒秒秒秒秒

秒　秒　秒　秒　秒　秒

突 tū | 突発する。突破する。突然。急に。

突突突突突突突突突

突　突　突　突　突　突

紀 jì | 世紀。きまり。紀律。記す。中国人の姓の一つ。

紀紀紀紀紀紀紀紀紀

紀　紀　紀　紀　紀　紀

耐 nài | 我慢する。耐える。耐震。耐熱。腕前。

耐 耐 耐 耐 耐 耐 耐 耐 耐

耐 耐 耐 耐 耐 耐

若 ruò | …のようである。もし。もし…であるなら。

若 若 若 若 若 若 若 若

若 若 若 若 若 若

負 fù | 負ける。勝負。責任を引き受ける。期待に背く。正（プラス）の対語。

負 負 負 負 負 負 負 負 負

負 負 負 負 負 負

郎 láng | 若い男女を指す。花婿、新郎。中国人の姓の一つ。

郎 郎 郎 郎 郎 郎 郎 郎

郎 郎 郎 郎 郎 郎

頁

yè | 本、雑誌などのページを数えるのに用いる。本の一枚一枚の紙。

頁 頁 頁 頁 頁 頁 頁 頁 頁

頁 頁 頁 頁 頁 頁

首

shǒu | 頭。最初の。最高の。元首。歌などの数を数える単位。

首 首 首 首 首 首 首 首 首

首 首 首 首 首 首

乘

chéng | バス、飛行機に乗る。チャンスを利用する。数学のかけ算。

乘 乘 乘 乘 乘 乘

shèng | 大乗仏教、小乗仏教。

修

xiū | 修理する。科目を修める。必修科目。研修する。

修 修 修 修 修 修

倒

dǎo | 倒れる。事業が失敗する。上下が逆になる。むしろ、かえって。

倒倒倒倒倒倒倒倒倒倒

倒 倒 倒 倒 倒 倒

dào | ごみなどを捨てる。車をバックさせる。

値

zhí | 価値。勤務に出る。数値。ちょうど…の時にあって。

値値値値値値値値値値

値 値 値 値 値 値

唉

āi | あーあ、ため息をつく声。やれやれ。はい、ええ。

唉唉唉唉唉唉唉唉唉唉

唉 唉 唉 唉 唉 唉

唐

táng | 突然、不意。馬鹿げる。中国人の姓の一つ。中国の唐朝。

唐唐唐唐唐唐唐唐唐唐

唐 唐 唐 唐 唐 唐

娘 niáng | 若い女性。むすめ。おかあさん。妻。

娘娘娘娘娘娘娘娘娘娘

娘 娘 娘 娘 娘 娘

宮 gōng | 帝王、皇族の住む所。みや。お寺。

宮宮宮宮宮宮宮宮宮宮

宮 宮 宮 宮 宮 宮

宵 xiāo | 夜。こよい。

宵宵宵宵宵宵宵宵宵宵

宵 宵 宵 宵 宵 宵

島 dǎo | 海や湖の中に水で囲まれている小さい陸地。

島島島島島島島島島島

島 島 島 島 島 島

庫

kù | 倉庫、くら。金庫。兵器庫。

庫庫庫庫庫庫庫庫庫庫

庫 庫 庫 庫 庫 庫

庭

tíng | にわ。家庭。法廷。

庭庭庭庭庭庭庭庭庭

庭 庭 庭 庭 庭 庭

弱

ruò | 強の対語。柔らかい。体が弱い。年が若い人。

弱弱弱弱弱弱弱弱弱弱

弱 弱 弱 弱 弱 弱

恐

kǒng | 怖がる。脅す。恐怖。恐らくは。たぶん。

恐恐恐恐恐恐恐恐恐恐

恐 恐 恐 恐 恐 恐

恭 | gōng | 恭賀。教敬。

恭 恭 恭 恭 恭 恭 恭 恭 恭 恭

恭 恭 恭 恭 恭 恭

扇 | shàn | 扇子などで扇ぐ。扇子。平く薄い形や板状の物の数を数える単位。

扇 扇 扇 扇 扇 扇 扇 扇 扇 扇

扇 扇 扇 扇 扇 扇

捉 | zhuō | 捕まえる。逮捕する。人をからかう。

捉 捉 捉 捉 捉 捉 捉 捉 捉 捉

捉 捉 捉 捉 捉 捉

效 | xiào | 真似する。効果。効用。力を尽くす。

效 效 效 效 效 效 效 效 效 效

效 效 效 效 效 效

料

liào 材料。原料。世話する。予想する。

料料料料料料料料料料

料 料 料 料 料 料

格

gé 合格する。性格。人格。格子。

格格格格格格格格格格

格 格 格 格 格 格

桃

táo 果物の桃。桃の木。桃の花。くるみ。ライトピンク色。

桃桃桃桃桃桃桃桃桃桃

桃 桃 桃 桃 桃 桃

案

àn 法律や政治に関する事件。法案。方案。提案する。

案案案案案案案案案案

案 案 案 案 案 案

浪

làng | 浪花。浪費する。さすらう。浪漫。

浪浪浪浪浪浪浪浪浪浪

浪 浪 浪 浪 浪 浪

烏

wū | 烏。黒い。烏賊。ウーロン茶。

烏烏烏烏烏烏烏烏烏烏

烏 烏 烏 烏 烏 烏

烤

kǎo | 肉を焼く。火で乾かす。火に当てる。

烤烤烤烤烤烤烤烤烤烤

烤 烤 烤 烤 烤 烤

狼

láng | 動物のオオカミ。狼狽。

狼狼狼狼狼狼狼狼狼狼

狼 狼 狼 狼 狼 狼

疼 | téng | いたい。頭痛。かわいがる。

疼 疼 疼 疼 疼 疼 疼 疼 疼 疼

疼 疼 疼 疼 疼 疼

祖 | zǔ | 両親の父母。物事のもと。血統の初代。

祖 祖 祖 祖 祖 祖 祖 祖 祖

祖 祖 祖 祖 祖 祖

粉 | fěn | パウダー、粉。粉末。花粉。

粉 粉 粉 粉 粉 粉 粉 粉 粉 粉

粉 粉 粉 粉 粉 粉

素 | sù | 生成りの。もとからの。物事の本質。地味である。

素 素 素 素 素 素 素 素 素 素

素 素 素 素 素 素

缺 quē | 欠点。欠ける。欠乏する。授業に欠席する。人が足りない。

缺缺缺缺缺缺缺缺缺缺

缺 缺 缺 缺 缺 缺

蚊 wén | カ科の昆虫の通称。

蚊蚊蚊蚊蚊蚊蚊蚊蚊蚊

蚊 蚊 蚊 蚊 蚊 蚊

討 tǎo | 討論する。検討する。嫌う。尋ねる。

討討討討討討討討討討

討 討 討 討 討 討

訓 xùn | 訓練する。説教する。

訓訓訓訓訓訓訓訓訓訓

訓 訓 訓 訓 訓 訓

財

cái | 財産。宝物。

財 財 財 財 財 財 財 財 財 財

財 財 財 財 財 財

迷

mí | 路を迷う。ある物事に夢中になる。ファン。迷信。

迷 迷 迷 迷 迷 迷 迷 迷 迷

迷 迷 迷 迷 迷 迷

追

zhuī | 追いかける。追及する。追求する。問い詰める。

追 追 追 追 追 追 追 追 追

追 追 追 追 追 追

退

tuì | 後退する。退ける。定年する。退学する。退席する。

退 退 退 退 退 退 退 退 退

退 退 退 退 退 退

逃 | táo | 逃げる。責任を逃避する。

逃 逃 逃 逃 逃 逃 逃 逃 逃

逃 逃 逃 逃 逃 逃

針 | zhēn | はり。鍼。とめピン。注射する。

針 針 針 針 針 針 針 針 針 針

針 針 針 針 針 針

閃 | shǎn | ひらめく。稲妻。逃げる。逃れる。

閃 閃 閃 閃 閃 閃 閃 閃 閃 閃

閃 閃 閃 閃 閃 閃

陣 | zhèn | 陣営。陣立て。ある時期、時間を指す。

陣 陣 陣 陣 陣 陣 陣 陣 陣

陣 陣 陣 陣 陣 陣

鬼	**guǐ** 幽霊。かしこい。子供に対する愛称。悪巧みをする。

鬼鬼鬼鬼鬼鬼鬼鬼鬼

鬼 鬼 鬼 鬼 鬼 鬼

偉	**wěi** 偉い。偉大である。偉人。

偉偉偉偉偉偉偉偉偉偉偉

偉 偉 偉 偉 偉 偉

偏	**piān** 傾ける。不公平である。偏重する。わざと、どうしても。

偏偏偏偏偏偏偏偏偏偏偏

偏 偏 偏 偏 偏 偏

剪	**jiǎn** はさみ。カットする。切る。

剪剪剪剪剪剪剪剪剪剪剪

剪 剪 剪 剪 剪 剪

區 | qū | 区別する。区分する。一定の範囲、地域。

區 區 區 區 區 區 區 區 區 區 區

區 區 區 區 區 區

啤 | pí | 大麦麦芽を主原料として、ホップを加えて醸造した酒。

啤 啤 啤 啤 啤 啤 啤 啤 啤 啤 啤

啤 啤 啤 啤 啤 啤

基 | jī | 物事の基本。根本的なもの。基礎。建物の土台。

基 基 基 基 基 基 基 基 基 基 基

基 基 基 基 基 基

堂 | táng | ホール、建物。父親の方の親族。学校の授業の時限数の単位。

堂 堂 堂 堂 堂 堂 堂 堂 堂 堂 堂

堂 堂 堂 堂 堂 堂

堅 | **jiān** | 堅いである。動揺しない。強く丈夫である。

堅 堅 堅 堅 堅 堅 堅 堅 堅 堅 堅

堅 堅 堅 堅 堅 堅

堆 | **duī** | 積み重ねる。高く積み上げる。山。土の山。小さな山。

堆 堆 堆 堆 堆 堆 堆 堆 堆 堆 堆

堆 堆 堆 堆 堆 堆

娶 | **qǔ** | 嫁をもらう。結婚する。

娶 娶 娶 娶 娶 娶 娶 娶 娶 娶 娶

娶 娶 娶 娶 娶 娶

婦 | **fù** | 女性、婦人。夫婦。結婚している女性。息子の妻。

婦 婦 婦 婦 婦 婦 婦 婦 婦 婦 婦

婦 婦 婦 婦 婦 婦

密

mì | 秘密。他人と仲が良い。隙間のないこと。親しいこと。

密密密密密密密密密密密

密 密 密 密 密 密

將

jiāng | もうすぐ…であろう。なんとか、どうにか。…を。

將將將將將將將將將將將

將 將 將 將 將 將

jiàng | 将官。将軍。

專

zhuān | 専制。専らにする。専ら。ひたすら。一人占め。

專專專專專專專專專專專

專 專 專 專 專 專

強

qiáng | 弱の対語。丈夫で強いである。優れている。強烈である。

強強強強強強強強強強強

強 強 強 強 強 強

qiǎng | 無理強いする。 **jiàng** | 頑固である。

彩 căi 色。色彩。景品。賞金。多彩である。

惜 xī 大切にする。残念に思う。惜しむ。

掛 guà 掛ける。ぶら下げる。物を引っかける。手続きをする。心配する。

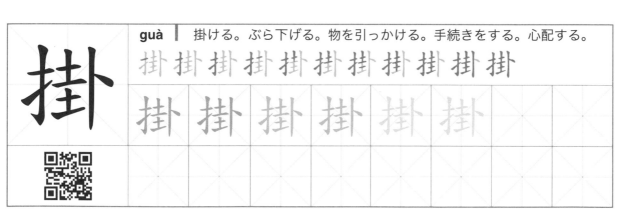

採 căi 花などを摘み取る。採取する。銅などを採掘する。

推

tuī 物を押す。普及する。推薦する。推測。

推 推 推 推 推 推 推 推 推 推 推

推 推 推 推 推 推

敏

mǐn 頭の動きなどが素早い。敏捷。敏感。

敏 敏 敏 敏 敏 敏 敏 敏 敏 敏 敏

敏 敏 敏 敏 敏 敏

敗

bài 失敗する。敗れる。腐る。戦争に負ける。

敗 敗 敗 敗 敗 敗 敗 敗 敗 敗 敗

敗 敗 敗 敗 敗 敗

族

zú 家族。民族。血縁関係のあるグループの分類。

族 族 族 族 族 族 族 族 族 族 族

族 族 族 族 族 族

晨

chén 朝。夜明け。

晨 晨 晨 晨 晨 晨 晨 晨 晨 晨 晨

晨 晨 晨 晨 晨 晨

棄

qì 放棄する。物を捨てる。見捨てる。

棄 棄 棄 棄 棄 棄 棄 棄 棄 棄 棄 棄

棄 棄 棄 棄 棄 棄

涼

liáng 天気が涼しい。お茶が冷たい。がっかりする。物寂しい。

涼 涼 涼 涼 涼 涼 涼 涼 涼 涼 涼

涼 涼 涼 涼 涼 涼

淚

lèi 涙。涙腺。

淚 淚 淚 淚 淚 淚 淚 淚 淚 淚 淚

淚 淚 淚 淚 淚 淚

dàn | 濃の対語。色、味が薄い。淡泊である。売れ行きなどの閑散期。

淡

淡 淡 淡 淡 淡 淡 淡 淡 淡 淡

淡 淡 淡 淡 淡 淡

jìng | 綺麗である。清潔である。純粋なもの。ばかり、だけ。純益。

淨

淨 淨 淨 淨 淨 淨 淨 淨 淨 淨

淨 淨 淨 淨 淨 淨

chǎn | 卵を産む。子供を産む。物産。財産。不動産。

產

產 產 產 產 產 產 產 產 產 產

產 產 產 產 產 產

shèng | 盛んである。全盛期。立派である。

盛

盛 盛 盛 盛 盛 盛 盛 盛 盛 盛 盛

盛 盛 盛 盛 盛 盛

chéng | おかず、料理を盛る。ご飯を装う。

眾

zhòng | 大衆。民衆。人が多いこと。多くの。

眾 眾 眾 眾 眾 眾 眾 眾 眾 眾 眾

眾 眾 眾 眾 眾 眾

祥

xiáng | めでたいこと。吉事。慈愛にあふれている。

祥 祥 祥 祥 祥 祥 祥 祥 祥 祥

祥 祥 祥 祥 祥 祥

移

yí | 位置を変える。移転する。移動する。変わり。

移 移 移 移 移 移 移 移 移 移 移

移 移 移 移 移 移

竟

jìng | 成し遂げる。結局。最後には。なんと。意外にも。

竟 竟 竟 竟 竟 竟 竟 竟 竟 竟

竟 竟 竟 竟 竟 竟

章 zhāng 文章。文章などの段落。規則。判こ。中国人の姓の一つ。

章 章 章 章 章 章 章 章 章 章 章

章 章 章 章 章 章

粗 cū 細の対語。太い。不注意である。荒っぽい。ざっと。

粗 粗 粗 粗 粗 粗 粗 粗 粗 粗

粗 粗 粗 粗 粗 粗

細 xì 粗の対語。細い。念入りである。細かい。詳しい。

細 細 細 細 細 細 細 細 細 細

細 細 細 細 細 細

組 zǔ グループ。組むこと。組織。組合。

組 組 組 組 組 組 組 組 組 組

組 組 組 組 組 組

聊

liáo | 雑談する。おしゃべりする。退屈である。とりあえず。

聊 聊 聊 聊 聊 聊 聊 聊 聊 聊 聊

聊 聊 聊 聊 聊 聊

脱

tuō | 靴などを脱ぐ。抜け出る。こだわりがない。

脱 脱 脱 脱 脱 脱 脱 脱 脱 脱 脱

脱 脱 脱 脱 脱 脱

蛇

shé | ヘビ。有鱗目ヘビ亜目に属する動物の総称。

蛇 蛇 蛇 蛇 蛇 蛇 蛇 蛇 蛇 蛇 蛇

蛇 蛇 蛇 蛇 蛇 蛇

術

shù | わざ、学問、例えば学術、技術。方法、手段、例えば戦術。

術 術 術 術 術 術 術 術 術 術 術

術 術 術 術 術 術

規

guī | きまり。規則。忠告する。計画を立てる。

規 規 規 規 規 規 規 規 規 規 規

規 規 規 規 規 規

訪

fǎng | 訪問する。訪れる。取材する。

訪 訪 訪 訪 訪 訪 訪 訪 訪 訪 訪

訪 訪 訪 訪 訪 訪

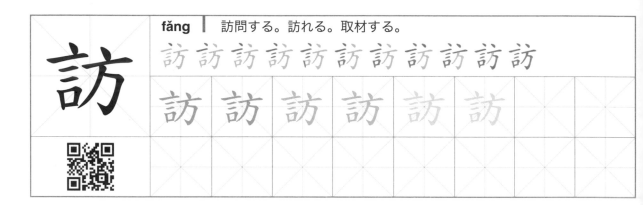

設

shè | 施設。設立する。創設する。もし…ならば。

設 設 設 設 設 設 設 設 設 設 設

設 設 設 設 設 設

貪

tān | 汚職する。貪欲。欲が深い。むさぼる。

貪 貪 貪 貪 貪 貪 貪 貪 貪 貪 貪

貪 貪 貪 貪 貪 貪

責

zé | 責任。非難する。責める。

責 責 責 責 責 責 責 責 責 責 責

責 責 責 責 責 責

途

tú | 道路。方面、範囲。

途 途 途 途 途 途 途 途 途 途

途 途 途 途 途 途

速

sù | スピードが速い。速度。招く。

速 速 速 速 速 速 速 速 速 速

速 速 速 速 速 速

造

zào | 製造する。相対する両方面の一方。造る。

造 造 造 造 造 造 造 造 造 造

造 造 造 造 造 造

野

yě | 野原。野人。野生の。民間。乱暴である。

野野野野野野野野野野野

野 野 野 野 野 野

陰

yīn | 光の当たらない所。雰囲気の陰気な感じ。暗い。明暗。曇る。

陰陰陰陰陰陰陰陰陰陰

陰 陰 陰 陰 陰 陰

陳

chén | 陳述する。中国人の姓の一つ。

陳陳陳陳陳陳陳陳陳陳

陳 陳 陳 陳 陳 陳

陸

lù | 陸地。大陸。中国人の姓の一つ。　**liù** | 六の漢数字。

陸陸陸陸陸陸陸陸陸陸

陸 陸 陸 陸 陸 陸

頂

dǐng | 山、建物などの一番上の部分。頭のてっぺん。

頂 頂 頂 頂 頂 頂 頂 頂 頂 頂 頂

頂 頂 頂 頂 頂 頂

鹿

lù | しか。中国人の姓の一つ。

鹿 鹿 鹿 鹿 鹿 鹿 鹿 鹿 鹿 鹿 鹿

鹿 鹿 鹿 鹿 鹿 鹿

麥

mài | 禾本科植物の通称、例えば小麦、大麦、ライ麦。中国人の姓の一つ。

麥 麥 麥 麥 麥 麥 麥 麥 麥 麥 麥

麥 麥 麥 麥 麥 麥

傘

sǎn | 雨、雪、日光などを防ぐために、頭の上にかざすもの。傘。落下傘。

傘 傘 傘 傘 傘 傘 傘 傘 傘 傘 傘 傘

傘 傘 傘 傘 傘 傘

剩

shèng | 残る。余る。

剩 剩 剩 剩 剩 剩 剩 剩 剩 剩 剩 剩

剩 剩 剩 剩 剩 剩

勝

shèng | 勝利。勝負。試合などに勝つこと。優れる。素晴らしい景色。

勝 勝 勝 勝 勝 勝 勝 勝 勝 勝 勝 勝

勝 勝 勝 勝 勝 勝

shēng | 堪える。仕事などを担当する能力がある。

勞

láo | 労働する。疲れる。手柄。

勞 勞 勞 勞 勞 勞 勞 勞 勞 勞 勞 勞

勞 勞 勞 勞 勞 勞

lào | 慰問する。慰労する。

博

bó | 博士。豊かである。物事、学問などに精通する。ギャンブル。

博 博 博 博 博 博 博 博 博 博 博 博

博 博 博 博 博 博

善 shàn 悪の対語。善いこと。善良である。仲が良い。…が上手である。

善 善 善 善 善 善 善 善 善 善 善 善

善 善 善 善 善 善

喊 hǎn 大声を上げる。人を呼ぶ。

喊 喊 喊 喊 喊 喊 喊 喊 喊 喊 喊 喊

喊 喊 喊 喊 喊 喊

圍 wéi 周囲。周りを囲む。周りの寸法。巡る。包囲突発に成功する。

圍 圍 圍 圍 圍 圍 圍 圍 圍 圍 圍 圍

圍 圍 圍 圍 圍 圍

壺 hú ポット。壺。

壺 壺 壺 壺 壺 壺 壺 壺 壺 壺 壺 壺

壺 壺 壺 壺 壺 壺

富 fù | 豊かな財産。金持ちである。巨大な財産。豊富である。

富富富富富富富富富富富

富　富　富　富　富　富

寒 hán | 寒い。寒さ。ぞっとする。がっかりさせる。家暮らしが貧しい。

寒寒寒寒寒寒寒寒寒寒寒寒

寒　寒　寒　寒　寒　寒

尊 zūn | 尊敬する。尊称する。目上の人。身分の上の人。

尊尊尊尊尊尊尊尊尊尊尊尊

尊　尊　尊　尊　尊　尊

廁 cè | トイレ。便所。

廁廁廁廁廁廁廁廁廁廁廁

廁　廁　廁　廁　廁　廁

復 fù｜反復する。復讐する。繰り返す。復習する。

復復復復復復復復復復復復

復 復 復 復 復 復

悲 bēi｜悲しい。悲しむ。情け深い。

悲悲悲悲悲悲悲悲悲悲悲悲

悲 悲 悲 悲 悲 悲

悶 mèn｜苦悶。思い悩むこと。

悶悶悶悶悶悶悶悶悶悶悶悶

悶 悶 悶 悶 悶 悶

mēn｜蒸し暑い。声がはっきりしない。声を出さない。息苦しい。

惡 è｜善の対語。良くない事。凶悪である。悪人。醜悪。善悪。

惡惡惡惡惡惡惡惡惡惡惡惡

惡 惡 惡 惡 惡 惡

wù｜嫌う。嫌らしい。厭わしい。

惱

nǎo | 悩み。腹を立てる。怒っている。苦しみ悩むこと。

惱 惱 惱 惱 惱 惱 惱 惱 惱 惱 惱 惱

惱 惱 惱 惱 惱 惱

散

sàn | 別れる。ばらばらになる。まき散らす。気を紛らす。気ままである。

散 散 散 散 散 散 散 散 散 散 散 散

散 散 散 散 散 散

sǎn | 怠ける。パウダーにした薬。細々したもの。

普

pǔ | 全面的である。普通である。ありふれている。

普 普 普 普 普 普 普 普 普 普 普 普

普 普 普 普 普 普

晶

jīng | きらきら光る。水晶。

晶 晶 晶 晶 晶 晶 晶 晶 晶 晶 晶 晶

晶 晶 晶 晶 晶 晶

智 zhì | 知恵。賢い。物事の道筋がよく理解し、善悪が判断できる能力。

智 智 智 智 智 智 智 智 智 智 智

智 智 智 智 智 智

暑 shǔ | 寒の対語。暑いこと。猛暑。暑気。

暑 暑 暑 暑 暑 暑 暑 暑 暑 暑 暑 暑

暑 暑 暑 暑 暑 暑

曽 céng | 以前に、かつて。かつて…たことがある。

曽 曽 曽 曽 曽 曽 曽 曽 曽 曽 曽 曽

曽 曽 曽 曽 曽 曽

曽 zēng | 中国人の姓の一つ。

替 tì | …に代わる。取りかえる。…のために。衰える。

替 替 替 替 替 替 替 替 替 替 替 替

替 替 替 替 替 替

棋

qí | 碁。囲碁。将棋。

棋 棋 棋 棋 棋 棋 棋 棋 棋 棋 棋 棋

棋 棋 棋 棋 棋 棋

棟

dòng | 建物などの数を数える単位。頭に立つ人。

棟 棟 棟 棟 棟 棟 棟 棟 棟 棟 棟 棟

棟 棟 棟 棟 棟 棟

森

sēn | 森。非常に厳しい。森羅万象。陰気で不地味である。

森 森 森 森 森 森 森 森 森 森 森 森

森 森 森 森 森 森

棵

kē | 木、白菜などを数えるのに用いる。

棵 棵 棵 棵 棵 棵 棵 棵 棵 棵 棵 棵

棵 棵 棵 棵 棵 棵

植 zhí | 植物。花などを植える。育成する。

植植植植植植植植植植植植

植 植 植 植 植 植

椒 jiāo | 香辛植物、例えば胡椒、山椒、ししとうがらし。

椒椒椒椒椒椒椒椒椒椒椒椒

椒 椒 椒 椒 椒 椒

款 kuǎn | 条項。様式。種類。預金。条文中の項。ご馳走する。

款款款款款款款款款款款款

款 款 款 款 款 款

減 jiǎn | 減る。数学の引き算。数量が減ること。減少する。

減減減減減減減減減減減減

減 減 減 減 減 減

港

gǎng ｜ 港。海港。香港。

港港港港港港港港港港港港

港　港　港　港　港　港

湖

hú ｜ 陸地に囲まれ、大水が集まる所。

湖湖湖湖湖湖湖湖湖湖湖湖

湖　湖　湖　湖　湖　湖

煮

zhǔ ｜ 煮る、料理方法の一つ。

煮煮煮煮煮煮煮煮煮煮煮煮

煮　煮　煮　煮　煮　煮

牌

pái ｜ カード。かるた。洋服などのラベル。記念のメダルや盾。

牌牌牌牌牌牌牌牌牌牌牌牌

牌　牌　牌　牌　牌　牌

猴 hóu
さる。動物。子供が利口である。

猴 猴 猴 猴 猴 猴 猴 猴 猴 猴 猴 猴

猴 猴 猴 猴 猴 猴

童 tóng
子供。未成年の人。中国人の姓の一つ。

童 童 童 童 童 童 童 童 童 童 童 童

童 童 童 童 童 童

策 cè
はかりごと。政策。策動する。励ます。

策 策 策 策 策 策 策 策 策 策 策 策

策 策 策 策 策 策

紫 zǐ
紫色。

紫 紫 紫 紫 紫 紫 紫 紫 紫 紫 紫 紫

紫 紫 紫 紫 紫 紫

絕 jué | 絶対。断る。停止する。

絕 絕 絕 絕 絕 絕 絕 絕 絕 絕 絕

絕 絕 絕 絕 絕 絕

絲 sī | 糸状の物。とても少ない量。生糸。

絲 絲 絲 絲 絲 絲 絲 絲 絲 絲 絲

絲 絲 絲 絲 絲 絲

診 zhěn | 診察する。診療する。

診 診 診 診 診 診 診 診 診 診 診

診 診 診 診 診 診

閒 xián | 暇である。休んでいる。のんびり過ごす。余計なこと。

閒 閒 閒 閒 閒 閒 閒 閒 閒 閒 閒

閒 閒 閒 閒 閒 閒

雄 xióng｜おすの動物、植物。英雄。とても優れていること。勇ましい。

雄雄雄雄雄雄雄雄雄雄雄

雄 雄 雄 雄 雄 雄

集 jí｜集まり。集める。集めたもの。文集。集中する。集団。

集集集集集集集集集集集集

集 集 集 集 集 集

項 xiàng｜条項。首。中国人の姓の一つ、例えば項羽。

項項項項項項項項項項項項

項 項 項 項 項 項

順 shùn｜逆の対語。順序。同じ方向の。人に逆わらない。都合がよい。

順順順順順順順順順順順順

順 順 順 順 順 順

須 | **xū** | きっと。必要とする。わずかの間。

須須須須須須須須須須須須

須　須　須　須　須　須

乱 | **luàn** | 乱れている。混乱する。勝手に。めちゃくちゃ。

亂亂亂亂亂亂亂亂亂亂亂亂亂亂

亂　亂　亂　亂　亂　亂

勢 | **shì** | 勢力。状況。いきおい。その物の力。かならず。

勢勢勢勢勢勢勢勢勢勢勢勢勢

勢　勢　勢　勢　勢　勢

嗯 | **en** | 疑問の気持ちを示し、えっ。承諾の気持ちを示し、うん。

嗯嗯嗯嗯嗯嗯嗯嗯嗯嗯嗯嗯

嗯　嗯　嗯　嗯　嗯　嗯

填 tián　物を埋める。書き入れる。詰め込む。

填 填 填 填 填 填 填 填 填 填 填 填 填

填 填 填 填 填 填

嫁 jià　結婚する。嫁にやる。責任を他人になすりつける。

嫁 嫁 嫁 嫁 嫁 嫁 嫁 嫁 嫁 嫁 嫁 嫁 嫁

嫁 嫁 嫁 嫁 嫁 嫁

幹 gàn　才能。主な。重要な部分。する、やる。樹木の幹。

幹 幹 幹 幹 幹 幹 幹 幹 幹 幹 幹 幹 幹

幹 幹 幹 幹 幹 幹

微 wēi　わずかに。かすか。ほんの少し。細かい。身分が卑しい。

微 微 微 微 微 微 微 微 微 微 微 微 微

微 微 微 微 微 微

搖 yáo 揺らす。揺れる。ぶるぶるする。

搖 搖 搖 搖 搖 搖 搖 搖 搖 搖 搖 搖 搖

搖 搖 搖 搖 搖 搖

搭 dā 車などに乗る。搭乗する。組み立てる。つながる。

搭 搭 搭 搭 搭 搭 搭 搭 搭 搭 搭 搭

搭 搭 搭 搭 搭 搭

搶 qiǎng 奪う。奪い取る。強奪する。先に争う。

搶 搶 搶 搶 搶 搶 搶 搶 搶 搶 搶 搶 搶

搶 搶 搶 搶 搶 搶

敬 jìng 尊敬する。敬愛する。うやうやしい。

敬 敬 敬 敬 敬 敬 敬 敬 敬 敬 敬 敬

敬 敬 敬 敬 敬 敬

暖

nuǎn | 暖かい。温める。

暖 暖 暖 暖 暖 暖 暖 暖 暖 暖 暖 暖 暖

暖 暖 暖 暖 暖 暖

暗

àn | 暗い。やみ。ひそかに。人知らず。明暗。暗号。

暗 暗 暗 暗 暗 暗 暗 暗 暗 暗 暗 暗 暗

暗 暗 暗 暗 暗 暗

源

yuán | 物事の起こり。水の流れる出どころ。源流。

源 源 源 源 源 源 源 源 源 源 源 源 源

源 源 源 源 源 源

煎

jiān | 少量の油で焼き、料理方法の一つ。苦しめる。漢方薬を煎じる。

煎 煎 煎 煎 煎 煎 煎 煎 煎 煎 煎 煎 煎

煎 煎 煎 煎 煎 煎

碰

pèng 触る。ふつかる。出会う。チャンスなどを試す。

碰 碰 碰 碰 碰 碰 碰 碰 碰 碰 碰 碰 碰

碰 碰 碰 碰 碰 碰

禁

jìn 禁止する。禁じる。ひとの自由を拘束する。

禁 禁 禁 禁 禁 禁 禁 禁 禁 禁 禁 禁 禁

禁 禁 禁 禁 禁 禁

jīn …に耐えられる。

罪

zuì つみ。犯罪する。罪悪。咎める。本当に困ったこと。

罪 罪 罪 罪 罪 罪 罪 罪 罪 罪 罪 罪 罪

罪 罪 罪 罪 罪 罪

群

qún 人の群れ。多くの物が集まる。同類の集まり。極めて多いこと。

群 群 群 群 群 群 群 群 群 群 群 群 群

群 群 群 群 群 群

聖

shèng | 聖人。人格、学識、知恵などが非常に優れている人。中国の天子。

聖 聖 聖 聖 聖 聖 聖 聖 聖 聖 聖 聖 聖

聖 聖 聖 聖 聖 聖

落

luò | 葉などが落ちる。没落する。落第する。村落。

落 落 落 落 落 落 落 落 落 落 落 落

落 落 落 落 落 落

là | 物、事を忘れる。後れる。

葉

yè | 植物の葉。お茶の葉。世代、時期。中国人の姓の一つ。

葉 葉 葉 葉 葉 葉 葉 葉 葉 葉 葉 葉 葉

葉 葉 葉 葉 葉 葉

詩

shī | 《詩経》の略称。中国の韻文の一体。

詩 詩 詩 詩 詩 詩 詩 詩 詩 詩 詩 詩 詩

詩 詩 詩 詩 詩 詩

誠

chéng　まごころ。本当のこと。まことに…のようである。

誠 誠 誠 誠 誠 誠 誠 誠 誠 誠 誠 誠

誠 誠 誠 誠 誠 誠

資

zī　資料。資金。資本。資格。天資。

資 資 資 資 資 資 資 資 資 資 資 資

資 資 資 資 資 資

躲

duǒ　車などを避ける。隠れる。かくれんぼ。

躲 躲 躲 躲 躲 躲 躲 躲 躲 躲 躲 躲

躲 躲 躲 躲 躲 躲

載

zǎi　年、歳のことである。年を数える語。

載 載 載 載 載 載 載 載 載 載 載 載

載 載 載 載 載 載

zài　記載する。車などに荷物を載せる。

遍
biàn …全体。…一面。回数を示す語。

遍遍遍遍遍遍遍遍遍遍遍遍

遍遍遍遍遍遍

達
dá 到達する。達成する。遂げる。精通している。伝える。

達達達達達達達達達達達達

達達達達達達

零
líng 0（ゼロ）の漢字。葉が枯れて落ちる。価値がないこと。わずか。

零零零零零零零零零零零零零

零零零零零零

雷
léi 雷。雷電。地雷。中国人の姓の一つ。

雷雷雷雷雷雷雷雷雷雷雷雷

雷雷雷雷雷雷

預 yù | あらかじめ。予報。干渉する。

預預預預預預預預預預預預預
預　預　預　預　預　預

頓 dùn | ちょっと止まる。すぐに。安置する。立て直す。疲れ果てること。

頓頓頓頓頓頓頓頓頓頓頓頓頓
頓　頓　頓　頓　頓　頓

鼓 gǔ | 楽器。励ます。拍手する。

鼓鼓鼓鼓鼓鼓鼓鼓鼓鼓鼓鼓鼓
鼓　鼓　鼓　鼓　鼓　鼓

鼠 shǔ | ねずみ、マウス。こそこそ悪事をする人。

鼠鼠鼠鼠鼠鼠鼠鼠鼠鼠鼠鼠鼠
鼠　鼠　鼠　鼠　鼠　鼠

嘆

tàn | 長いため息をつく。讚嘆する。

嘆 嘆 嘆 嘆 嘆 嘆 嘆 嘆 嘆 嘆 嘆 嘆 嘆

嘆 嘆 嘆 嘆 嘆 嘆

嘗

cháng | 食べる。味わう。かつて。体験する。

嘗 嘗 嘗 嘗 嘗 嘗 嘗 嘗 嘗 嘗 嘗 嘗 嘗

嘗 嘗 嘗 嘗 嘗 嘗

嘛

ma | 語末、文末に用いて、念押しの意味を表す。

嘛 嘛 嘛 嘛 嘛 嘛 嘛 嘛 嘛 嘛 嘛 嘛 嘛 嘛

嘛 嘛 嘛 嘛 嘛 嘛

團

tuán | 丸い形のもの。団結する。集団。団欒。

團 團 團 團 團 團 團 團 團 團 團 團 團 團

團 團 團 團 團 團

夢

mèng | 夢を見る。現実から離れた空想や考え。

夢夢夢夢夢夢夢夢夢夢夢夢夢夢

夢 夢 夢 夢 夢 夢

察

chá | 調査する。おもいやる。よく調べて明らかにする。警察。

察察察察察察察察察察察察察察

察 察 察 察 察 察

態

tài | 状態、形状。事態。形態。姿態。

態態態態態態態態態態態態態態

態 態 態 態 態 態

摸

mō | 手で触る。手で撫でる。事情などを調べる。仕事をさぼる。

摸摸摸摸摸摸摸摸摸摸摸摸摸摸

摸 摸 摸 摸 摸 摸

敲

qiāo　叩く。打つ。よく考える。恐喝する。

敲敲敲敲敲敲敲敲敲敲敲敲敲

敲 敲 敲 敲 敲 敲

滾

gǔn　転がる。湯などが煮え立つ。消え失せる。液体が絶えずに流れる。

滾滾滾滾滾滾滾滾滾滾滾滾滾滾

滾 滾 滾 滾 滾 滾

漁

yú　漁師。不当な手段で利益を得る。

漁漁漁漁漁漁漁漁漁漁漁漁漁漁

漁 漁 漁 漁 漁 漁

漢

hàn　男子の通称。中国の漢族。中国の王朝名。

漢漢漢漢漢漢漢漢漢漢漢漢漢漢

漢 漢 漢 漢 漢 漢

漸

jiàn | 徐々に。だんだん。次第に。

漸 漸 漸 漸 漸 漸 漸 漸 漸 漸 漸 漸 漸 漸

漸 漸 漸 漸 漸 漸

熊

xióng | 動物。中国人の姓の一つ。

熊 熊 熊 熊 熊 熊 熊 熊 熊 熊 熊 熊 熊 熊

熊 熊 熊 熊 熊 熊

疑

yí | 疑う。疑問。懐疑。疑わしい。ためらう。似る。

疑 疑 疑 疑 疑 疑 疑 疑 疑 疑 疑 疑 疑 疑

疑 疑 疑 疑 疑 疑

瘋

fēng | 精神病。狂人。狂っている。

瘋 瘋 瘋 瘋 瘋 瘋 瘋 瘋 瘋 瘋 瘋 瘋 瘋 瘋

瘋 瘋 瘋 瘋 瘋 瘋

禍

huò | 福の対語。災害。災難。損害を与える。

禍禍禍禍禍禍禍禍禍禍禍禍禍

禍 禍 禍 禍 禍 禍

福

fú | 幸運。幸福。幸い。チャンス。運。

福福福福福福福福福福福福福

福 福 福 福 福 福

稱

chēng | …と呼ぶ。褒める。称号。通称。

稱稱稱稱稱稱稱稱稱稱稱稱稱稱

稱 稱 稱 稱 稱 稱

chèng | ぴったりあう。

端

duān | 物事の始め。原因。物事の末の部分。ふち。礼儀正しい。

端端端端端端端端端端端端端端端

端 端 端 端 端 端

聚

jù 集まる。集める。

聚聚聚聚聚聚聚聚聚聚聚聚聚聚

聚聚聚聚聚聚

腐

fǔ 食物が腐る。腐敗する。豆腐。

腐腐腐腐腐腐腐腐腐腐腐腐腐

腐腐腐腐腐腐

與

yǔ 与える。…と。…と共に。…より…した方がいい。

與與與與與與與與與與與與與與

與與與與與與

yù 会議などを参加する。

蓋

gài 鍋などの蓋。かぶせる。上から覆いかぶせる。判を押す。

蓋蓋蓋蓋蓋蓋蓋蓋蓋蓋蓋蓋蓋蓋

蓋蓋蓋蓋蓋蓋

誤 wù | 間違い。すれ違う。誤解する。あやまり。

誤誤誤誤誤誤誤誤誤誤誤誤誤誤

誤 誤 誤 誤 誤 誤

貌 mào | 見かけ。容貌。

貌貌貌貌貌貌貌貌貌貌貌貌貌貌

貌 貌 貌 貌 貌 貌

銅 tóng | 金属元素の一つ。

銅銅銅銅銅銅銅銅銅銅銅銅銅銅

銅 銅 銅 銅 銅 銅

際 jì | 遭遇。機会。…の時に。果て。接して交わる。

際際際際際際際際際際際際際

際 際 際 際 際 際

颱

tái | 台風。

颱 颱 颱 颱 颱 颱 颱 颱 颱 颱 颱 颱

颱 颱 颱 颱 颱 颱

齊

qí | そろっている。一致している。一緒に。中国人の姓の一つ。

齊 齊 齊 齊 齊 齊 齊 齊 齊 齊 齊 齊

齊 齊 齊 齊 齊 齊

億

yì | 億の数。数がきわめて多いこと。

億 億 億 億 億 億 億 億 億 億 億

億 億 億 億 億 億

劇

jù | 劇。芝居。ドラマ。喜劇。程度が激しい。

劇 劇 劇 劇 劇 劇 劇 劇 劇 劇 劇 劇 劇

劇 劇 劇 劇 劇 劇

厲

lì | 厳格である。ひどい。中国人の姓の一つ。

厲厲厲厲厲厲厲厲厲厲厲厲

厲 厲 厲 厲 厲 厲

増

zēng | 増える。プラス。増加する。

増増増増増増増増増増増増

増 増 増 増 増 増

寬

kuān | 広い。幅。のんきである。時間などを延ばす。

寬寬寬寬寬寬寬寬寬寬寬寬寬

寬 寬 寬 寬 寬 寬

層

céng | 重なっていること。建物の階層などを数えるのに用いる。階級。

層層層層層層層層層層層層層

層 層 層 層 層 層

廟 miào 王宮の正殿。先祖を祭る建物。

廟廟廟廟廟廟廟廟廟廟廟廟

廟 廟 廟 廟 廟 廟

廠 chǎng 工場。ガラス工場。

廠廠廠廠廠廠廠廠廠廠廠廠

廠 廠 廠 廠 廠 廠

廣 guǎng 広い。範囲などが大きい。広さ。広告。数多い。

廣廣廣廣廣廣廣廣廣廣廣廣

廣 廣 廣 廣 廣 廣

德 dé 道徳。美徳。善い行い。恵。

德德德德德德德德德德德德

德 德 德 德 德 德

慶

qìng | 慶祝する。祝う。めでたいこと。吉事。

慶慶慶慶慶慶慶慶慶慶慶慶慶

慶 慶 慶 慶 慶 慶

憐

lián | 同情する。かわいがる。気の毒に思う。

憐憐憐憐憐憐憐憐憐憐憐憐憐

憐 憐 憐 憐 憐 憐

撞

zhuàng | ぶつかる。打つ。人と出会う。衝突する。ビリヤード。

撞撞撞撞撞撞撞撞撞撞撞撞撞

撞 撞 撞 撞 撞 撞

敵

dí | 敵。匹敵する。ライバル。戦い、試合の相手。

敵敵敵敵敵敵敵敵敵敵敵敵敵

敵 敵 敵 敵 敵 敵

標　biāo　目印。印をつける。標準。目標。優勝者に与える賞品。

標 標 標 標 標 標 標 標 標 標 標 標 標

標 標 標 標 標 標

模　mó　手本。モード。模範。模型。模倣する。

模 模 模 模 模 模 模 模 模 模 模 模 模

模 模 模 模 模 模

歐　ōu　ヨーロッパの略称。中国人の姓の一つ。

歐 歐 歐 歐 歐 歐 歐 歐 歐 歐 歐 歐 歐

歐 歐 歐 歐 歐 歐

漿　jiāng　どろりとした液体。のりけの物。

漿 漿 漿 漿 漿 漿 漿 漿 漿 漿 漿 漿 漿

漿 漿 漿 漿 漿 漿

熟

shú | 果実などが熟している。よく知っている。熟練する。充分である。

熟 熟 熟 熟 熟 熟 熟 熟 熟 熟 熟 熟 熟

熟 熟 熟 熟 熟 熟

獎

jiǎng | 賞品。優勝。誇り。褒賞する。

獎 獎 獎 獎 獎 獎 獎 獎 獎 獎 獎 獎 獎

獎 獎 獎 獎 獎 獎

確

què | 確かに。確認する。確定する。

確 確 確 確 確 確 確 確 確 確 確 確 確

確 確 確 確 確 確

窮

qióng | 富の対語。貧乏である。なくなる。きわめる。

窮 窮 窮 窮 窮 窮 窮 窮 窮 窮 窮 窮 窮

窮 窮 窮 窮 窮 窮

篇 | piān | 文章や詩などを数えるのに用いる。首尾の整っている詩文。

篇 篇 篇 篇 篇 篇 篇 篇 篇 篇 篇 篇 篇

篇 篇 篇 篇 篇 篇

罵 | mà | 人に悪口を言う。罵る。

罵 罵 罵 罵 罵 罵 罵 罵 罵 罵 罵 罵 罵

罵 罵 罵 罵 罵 罵

膚 | fū | 皮膚、肌。物事の表面。思慮が浅いこと。

膚 膚 膚 膚 膚 膚 膚 膚 膚 膚 膚 膚 膚

膚 膚 膚 膚 膚 膚

蝦 | xiā | 動物。えび類の総称。

蝦 蝦 蝦 蝦 蝦 蝦 蝦 蝦 蝦 蝦 蝦 蝦

蝦 蝦 蝦 蝦 蝦 蝦

衛 wèi

自衛する。防衛する。衛星。中国人の姓の一つ。

衛衛衛衛衛衛衛衛衛衛衛衛衛

衛 衛 衛 衛 衛 衛

衝 chōng

突き進む。衝突する。重要な所。むやみに反抗する。

衝衝衝衝衝衝衝衝衝衝衝衝衝

衝 衝 衝 衝 衝 衝

chòng 程度が激しい。無礼である。

誕 dàn

誕生。誕生日。根拠のないこと。

誕誕誕誕誕誕誕誕誕誕誕

誕 誕 誕 誕 誕 誕

調 tiáo

調整する。整える。協調する。調理する。

調調調調調調調調調調調調

調 調 調 調 調 調

diào 調べる。派遣する。音楽のメロディー。交換する。

談 tán 　相談する。話す。おしゃべる。言論。話。

談 談 談 談 談 談 談 談 談 談 談 談

談 談 談 談 談 談

賞 shǎng 　賞品。賞金。鑑賞する。ほめる。

賞 賞 賞 賞 賞 賞 賞 賞 賞 賞 賞 賞 賞

賞 賞 賞 賞 賞 賞

質 zhì 　物事の特性。生まれつき。特質。本質。品質。

質 質 質 質 質 質 質 質 質 質 質 質 質

質 質 質 質 質 質

踏 tà 　踏む。踏みつける。質地調査をする。

踏 踏 踏 踏 踏 踏 踏 踏 踏 踏 踏 踏

踏 踏 踏 踏 踏 踏

躺

躺

tǎng ｜ 横になる。自転車などが倒れる。

躺 躺 躺 躺 躺 躺 躺 躺 躺 躺 躺 躺 躺

躺 躺 躺 躺 躺 躺

輪

lún ｜ 車などの輪。輪状の物。順番にする。まわり。

輪 輪 輪 輪 輪 輪 輪 輪 輪 輪 輪 輪 輪

輪 輪 輪 輪 輪 輪

適

shì ｜ 適する。気持ちがいい。かなう。ちょうど。

適 適 適 適 適 適 適 適 適 適 適 適 適

適 適 適 適 適 適

鄰

lín ｜ 隣の人。近接している。

鄰 鄰 鄰 鄰 鄰 鄰 鄰 鄰 鄰 鄰 鄰 鄰 鄰

鄰 鄰 鄰 鄰 鄰 鄰

醉 **zuì** 酒に酔う。…に非常に夢中する。酒につける。

醉 醉 醉 醉 醉 醉 醉 醉 醉 醉 醉 醉 醉
醉 醉 醉 醉 醉 醉

醋 **cù** 調味料の酢。やきもちをやく。嫉妬する。

醋 醋 醋 醋 醋 醋 醋 醋 醋 醋 醋 醋 醋
醋 醋 醋 醋 醋 醋

震 **zhèn** 震動する。激しく揺るがす。地震。激しく怒ること。

震 震 震 震 震 震 震 震 震 震 震 震 震
震 震 震 震 震 震

靠 **kào** 壁に寄りかかる。近づく。信頼する。頼る。…に止まる。

靠 靠 靠 靠 靠 靠 靠 靠 靠 靠 靠 靠 靠
靠 靠 靠 靠 靠 靠

養

yǎng | 教養。修養。花などを育てる。養生する。療養する。

養養養養養養養養養養養養養

養　養　養　養　養　養

yàng | 目の上の人を養う。

噢

ō | 病気の痛みで「ああ」と声をする。

噢噢噢噢噢噢噢噢噢噢噢噢噢

噢　噢　噢　噢　噢　噢

戰

zhàn | 戦争する。戦う。競争する。戦慄。

戰戰戰戰戰戰戰戰戰戰戰戰戰

戰　戰　戰　戰　戰　戰

擔

dān | 荷物を担う。担当する。義務などを引き受ける。

擔擔擔擔擔擔擔擔擔擔擔擔擔

擔　擔　擔　擔　擔　擔

dàn | 責任を負う。

據 jù ｜ 占有する。証拠とする。…よって。…によると。

據 據 據 據 據 據 據 據 據 據 據 據

據 據 據 據 據 據

曆 lì ｜ カレンダー。陰暦。陽暦。

曆 曆 曆 曆 曆 曆 曆 曆 曆 曆 曆 曆

曆 曆 曆 曆 曆 曆

橋 qiáo ｜ 橋、ブリッジ、橋梁。橋を渡る。

橋 橋 橋 橋 橋 橋 橋 橋 橋 橋 橋 橋

橋 橋 橋 橋 橋 橋

橘 jú ｜ 柑橘類の果物の総称。

橘 橘 橘 橘 橘 橘 橘 橘 橘 橘 橘 橘

橘 橘 橘 橘 橘 橘

歷
lì 経験する。歴史。歴代。学歴。一つ一つ。

歷歷歷歷歷歷歷歷歷歷歷歷歷

歷歷歷歷歷歷

激
jī 激しい。勢いが強い。高ぶる。刺激する。過激である。

激激激激激激激激激激激激激

激激激激激激

濃
nóng 淡の対語。匂いが強い。お茶などが濃い。色が濃い。

濃濃濃濃濃濃濃濃濃濃濃濃濃

濃濃濃濃濃濃

燙
tàng パーマをかける。温める。やけどさせる。アイロンをかける。

燙燙燙燙燙燙燙燙燙燙燙燙燙

燙燙燙燙燙燙

獨

dú | ただひとり。ただひとつ。独立する。独身。独断する。

獨 獨 獨 獨 獨 獨 獨 獨 獨 獨 獨 獨 獨

獨 獨 獨 獨 獨 獨

縣

xiàn | 地方政府の行政区画の単位の一つ。

縣 縣 縣 縣 縣 縣 縣 縣 縣 縣 縣 縣 縣

縣 縣 縣 縣 縣 縣

醒

xǐng | 目覚める。気がつく。迷いが晴れる。人目につく。

醒 醒 醒 醒 醒 醒 醒 醒 醒 醒 醒 醒 醒

醒 醒 醒 醒 醒 醒

錶

biǎo | 時計より小さくて、持ち歩けるタイマー、例えば腕時計。懐中時計。

錶 錶 錶 錶 錶 錶 錶 錶 錶 錶 錶 錶 錶

錶 錶 錶 錶 錶 錶

險

xiǎn 冒険する。危険。保険。険しい所。もう少しで。

險險險險險險險險險險險險險

險 險 險 險 險 險

靜

jìng 穏やかである。静かにする。やすむ。

靜靜靜靜靜靜靜靜靜靜靜靜靜

靜 靜 靜 靜 靜 靜

鴨

yā 動物。かも、あひるの総称。

鴨鴨鴨鴨鴨鴨鴨鴨鴨鴨鴨鴨鴨

鴨 鴨 鴨 鴨 鴨 鴨

嚇

hè 脅かす。恫喝する。　　**xià** びっくりさせる。恐がる。

嚇嚇嚇嚇嚇嚇嚇嚇嚇

嚇 嚇 嚇 嚇 嚇 嚇

嚐

cháng | 料理などを味わう。味見する。

嚐 嚐 嚐 嚐 嚐 嚐 嚐 嚐 嚐 嚐 嚐 嚐

嚐 嚐 嚐 嚐 嚐 嚐

壓

yā | 押さえつける。怒りなどを抑える。圧力。気圧。血圧。

壓 壓 壓 壓 壓 壓 壓 壓 壓

壓 壓 壓 壓 壓 壓

濕

shī | 乾の対語。濡れている。湿らす。湿気。湿度。

濕 濕 濕 濕 濕 濕 濕 濕 濕

濕 濕 濕 濕 濕 濕

溼

shī | 乾の対語。濡れている。湿らす。湿気。湿度。

溼 溼 溼 溼 溼 溼 溼 溼 溼 溼 溼 溼

溼 溼 溼 溼 溼 溼

牆

qiáng | 壁。石や土で造った垣根。

牆 牆 牆 牆 牆 牆 牆 牆 牆

牆 牆 牆 牆 牆 牆

環

huán | 輪形の物。囲まれる。腕飾り。キーポイント。

環 環 環 環 環 環 環 環 環

環 環 環 環 環 環

績

jī | 成績。功績。

績 績 績 績 績 績 績 績 績

績 績 績 績 績 績

聯

lián | 結びつける。つながる。対聯。国連。

聯 聯 聯 聯 聯 聯 聯 聯 聯

聯 聯 聯 聯 聯 聯

膽 dǎn
内臓器官の一つ。勇気。度胸。

膽 膽 膽 膽 膽 膽 膽 膽 膽

膽 膽 膽 膽 膽 膽

臨 lín
対する。訪れる。臨書する。不定時。

臨 臨 臨 臨 臨 臨 臨 臨 臨

臨 臨 臨 臨 臨 臨

薪 xīn
まき。仕事の給料。

薪 薪 薪 薪 薪 薪 薪 薪 薪 薪 薪 薪 薪

薪 薪 薪 薪 薪 薪

謎 mí
謎。クイズ。真相がよくわからないこと。

謎 謎 謎 謎 謎 謎 謎 謎 謎 謎 謎 謎

謎 謎 謎 謎 謎 謎

講 jiǎng
話す。説明する。重視する。交渉する。講義。

講 講 講 講 講 講 講 講 講

講 講 講 講 講 講

賺 zhuàn
賠の対語。お金をもうける。もうかる。利益。

賺 賺 賺 賺 賺 賺 賺 賺 賺

賺 賺 賺 賺 賺 賺

購 gòu
物などを買う。購入する。

購 購 購 購 購 購 購 購 購

購 購 購 購 購 購

避 bì
災害などを避ける。逃げる。防止する。

避 避 避 避 避 避 避 避 避 避 避 避 避

避 避 避 避 避 避

醜 **chǒu** 美の対語。容貌などがみにくい。汚辱。恥をかく。

醜 醜 醜 醜 醜 醜 醜 醜 醜

醜 醜 醜 醜 醜 醜

鍋 **guō** なべ。料理や加熱用の器具。

鍋 鍋 鍋 鍋 鍋 鍋 鍋 鍋 鍋

鍋 鍋 鍋 鍋 鍋 鍋

顆 **kē** 粒状や丸いものの数を数える単位、例えばピーナッツ、飴、卵。

顆 顆 顆 顆 顆 顆 顆 顆 顆

顆 顆 顆 顆 顆 顆

斷 **duàn** 折れる。切れる。判断する。診断する。けして…ない。

斷 斷 斷 斷 斷 斷 斷 斷 斷 斷

斷 斷 斷 斷 斷 斷

礎
chǔ | 基礎。物事が成立する際の基本。

礎 礎 礎 礎 礎 礎 礎 礎 礎 礎

礎 礎 礎 礎 礎 礎

織
zhī | 織る。セーターを編む。組み立てる。組成する。

織 織 織 織 織 織 織 織 織 織

織 織 織 織 織 織

翻
fān | ひっくり返る。山などを越える。本のページをめくる。翻訳する。

翻 翻 翻 翻 翻 翻 翻 翻 翻 翻

翻 翻 翻 翻 翻 翻

職
zhí | 職務。職業。務める。管理する。技能。

職 職 職 職 職 職 職 職 職 職

職 職 職 職 職 職

豐 fēng | 豊である。豊富。大きい。豊満にする。

豐 豐 豐 豐 豐 豐 豐 豐 豐 豐

豐 豐 豐 豐 豐 豐

醬 jiàng | ペースト状の食品。ソース。醤油。豆板醤などの調味料。

醬 醬 醬 醬 醬 醬 醬 醬 醬 醬

醬 醬 醬 醬 醬 醬

鎖 suǒ | 鎖。かぎをかける。錠前。閉鎖。封鎖。

鎖 鎖 鎖 鎖 鎖 鎖 鎖 鎖 鎖 鎖

鎖 鎖 鎖 鎖 鎖 鎖

鎮 zhèn | しずめる。村より大きい地方都市。気持ちを落ち着かせる。冷やす。

鎮 鎮 鎮 鎮 鎮 鎮 鎮 鎮 鎮 鎮 鎮 鎮

鎮 鎮 鎮 鎮 鎮 鎮

雜

zá | 混じる。混ぜる。混ぜ合わせる。不純である。いろいろの。複雑。

雜 雜 雜 雜 雜 雜 雜 雜 雜 雜

雜 雜 雜 雜 雜 雜

鬆

sōng | 柔らかい。ふわふわな食感。穏やかである。緩める。ホッとする。

鬆 鬆 鬆 鬆 鬆 鬆 鬆 鬆 鬆 鬆

鬆 鬆 鬆 鬆 鬆 鬆

藝

yì | 芸術。芸能。アート。芸能界。

藝 藝 藝 藝 藝 藝 藝 藝 藝 藝

藝 藝 藝 藝 藝 藝

證

zhèng | 証拠。証明する。偽証。証人。

證 證 證 證 證 證 證 證 證 證

證 證 證 證 證 證

鏡 jìng　鏡。模範。参考にする。メガネなどレンズを用いるもの。

鏡鏡鏡鏡鏡鏡鏡鏡鏡鏡

鏡　鏡　鏡　鏡　鏡　鏡

饅 mán　マントウ。小麦粉をこねて加熱した主食。

饅饅饅饅饅饅饅饅饅饅

饅　饅　饅　饅　饅　饅

騙 piàn　騙す。詐欺。

騙騙騙騙騙騙騙騙騙騙

騙　騙　騙　騙　騙　騙

麗 lì　綺麗である。美しいこと。素晴らしい。

麗麗麗麗麗麗麗麗麗麗

麗　麗　麗　麗　麗　麗

勸

quàn | 勧告する。説得する。勧める。励ます。

勸 勸 勸 勸 勸 勸 勸 勸 勸 勸 勸

勸 勸 勸 勸 勸 勸

嚴

yán | 厳しい。隙間がない。ひどい。尊厳。中国人の姓の一つ。

嚴 嚴 嚴 嚴 嚴 嚴 嚴 嚴 嚴 嚴 嚴

嚴 嚴 嚴 嚴 嚴 嚴

寶

bǎo | 大切なもの。宝物。財宝。赤ちゃん。

寶 寶 寶 寶 寶 寶 寶 寶 寶 寶 寶

寶 寶 寶 寶 寶 寶

繼

jì | 受け継ぐ。続いて。

繼 繼 繼 繼 繼 繼 繼 繼 繼 繼 繼

繼 繼 繼 繼 繼 繼

警

jǐng | 警察。警備する。警告する。鋭敏になる。

警 警 警 警 警 警 警 警 警 警

警 警 警 警 警 警

議

yì | 会議。言論。意見。考え。論ずること。不思議である。

議 議 議 議 議 議 議 議 議 議

議 議 議 議 議 議

齡

líng | 年齢。年。

齡 齡 齡 齡 齡 齡 齡 齡 齡 齡 齡

齡 齡 齡 齡 齡 齡

續

xù | 手続き。追加する。次から次へと続く。

續 續 續 續 續 續 續 續 續 續

續 續 續 續 續 續

護

hù | 保護する。守る。庇う。弁護する。

護護護護護護護護護護護

護 護 護 護 護 護

露

lù | 花などから作ったシロップ。水の雫。

露露露露露露露露露露露

露 露 露 露 露 露

lòu | 外に出る。表す。漏らす。漏れる。

響

xiǎng | 音がする。声を出す。音の響き。

響響響響響響響響響響響

響 響 響 響 響 響

彎

wān | 直の対語。曲がっている。

彎彎彎彎彎彎彎彎彎彎彎彎

彎 彎 彎 彎 彎 彎

| quán | 權利。權力。政權。人權。 |

權 權權權權權權權權權權權權

權 權 權 權 權 權

| zàng | 汚れる。汚い。下品な言葉。 |

髒 髒髒髒髒髒髒髒髒髒髒髒髒

髒 髒 髒 髒 髒 髒

| yàn | 体験する。検査する。予言が当たる。 |

驗 驗驗驗驗驗驗驗驗驗驗驗驗

驗 驗 驗 驗 驗 驗

| jīng | 驚く。驚かす。びっくりする。邪魔する。 |

驚 驚驚驚驚驚驚驚驚驚驚驚驚

驚 驚 驚 驚 驚 驚

鹽

yán | 塩。調味料の一つ。

鹽 鹽 鹽 鹽 鹽 鹽 鹽 鹽 鹽 鹽 鹽 鹽 鹽

鹽 鹽 鹽 鹽 鹽 鹽

讚

zàn | 褒める。賛美する。

讚 讚 讚 讚 讚 讚 讚 讚 讚 讚 讚 讚 讚

讚 讚 讚 讚 讚 讚

LifeStyle075

華語文書寫能力習字本：中日文版進階級4
（依國教院三等七級分類，含日文釋意及筆順練習QR Code）

編著	療癒人心悅讀社
QR Code 書寫示範	劉嘉成
美術設計	許維玲
編輯	彭文怡
校對	連玉瑩
企畫統籌	李橘
總編輯	莫少閒
出版者	朱雀文化事業有限公司
地址	台北市基隆路二段 13-1 號 3 樓
電話	02-2345-3868
傳真	02-2345-3828
劃撥帳號	19234566 朱雀文化事業有限公司
e-mail	redbook@hibox.biz
網址	http://redbook.com.tw
總經銷	大和書報圖書股份有限公司02-8990-2588
ISBN	978-626-7064-38-2
初版一刷	2023.05
定價	199 元
出版登記	北市業字第1403號

國家圖書館出版品預行編目

華語文書寫能力習字本：中日文版
進階級4，癒人心悅讀社 著；--初
版--臺北市：朱雀文化，2023.05
面；公分--（Lifestyle；075）
ISBN：978-626-7064-38-2（平裝）
1.CST：習字範本　2.CST：漢字

943.9　　　　　　　　111021031

About 買書：
●實體書店：北中南各書店及誠品、 金石堂、 何嘉仁等連鎖書店均有販售。 建議直接以書名或作者名， 請書店店員幫忙尋找書籍及訂購。
●●網路購書：至朱雀文化網站、 朱雀蝦皮購書可享85折起優惠， 博客來、 讀冊、 PCHOME、 MOMO、 誠品、 金石堂等網路平台亦均有販售。